1832
7 mai

CATALOGUE

DE

TABLEAUX

DE PREMIER ORDRE,

Des Écoles

D'ITALIE, D'ESPAGNE, DE HOLLANDE ET DE FLANDRE,

Et de l'École Française Moderne;

FIGURES EN MARBRE STATUAIRE, VASES ET COLONNES EN MATIÈRES PRÉCIEUSES;

LE TOUT FORMANT LA GALERIE

de M. Boursault.

La Vente aura lieu dans sa maison, rue Blanche, n. 20, le Lundi 7 Mai 1832, et jours suivans à midi.

L'EXPOSITION SERA PUBLIQUE,

LE DIMANCHE 29 AVRIL, DE MIDI A QUATRE HEURES.

LE PRÉSENT CATALOGUE SE DISTRIBUE, A PARIS,

Chez MM.
- COUTELLIER, Commissaire-Priseur, rue des Bons-Enfans, n. 28;
- CHARLES PAILLET, Commissaire-Expert honoraire des Musées Royaux, rue Grange-Batelière, n. 14.

A Londres, chez M. JARMAN, Bondt Street;
M. SCHMIDT;
M. EMERSON.
A Bruxelles, chez M. HÉRIS, au Sablon;
A Amsterdam, chez M. BROXDONEST.

1832.

IMPRIMERIE DE DEZAUCHE,
FAUB. MONTMARTRE, N. 12.

AVERTISSEMENT.

Pour nous conformer à l'ordre constamment établi de placer un avertissement en tête d'un catalogue, nous avons cru devoir faire précéder la désignation des tableaux qui ont fait partie de la riche collection de M. Boursault, d'une notice préliminaire qui n'a pour but que de rappeler la généalogie des morceaux les plus remarquables, en perpétuer le souvenir, comme celui des amateurs qui les ont possédés et qui doivent survivre dans l'histoire de l'art.

C'est l'alliance des lumières et de la fortune qui a fait naître le goût des collections; c'est au sein de ces mines abondantes, ouvrage du temps, des sacrifices et des privations, que l'artiste puise l'instruction, le goût, et qu'il trouve dans les chefs-d'œuvre des différentes écoles une source bienfaisante dont les effets salutaires fécondent son imagination, fertilisent son génie et encouragent ses talens.

Le titre d'amateur ne s'acquiert pas seulement en amassant à grands frais des tableaux de toutes les écoles, les plus précieux et les plus renommés, mais bien encore en recherchant les ouvrages des artistes vivans. Sous ces différens rap-

ports, M. Boursault a acquis les deux titres d'amateurs qui se lient d'une manière immédiate à la prospérité des beaux-arts. Il s'est emparé avec choix des productions les plus agréables des peintres qui ont fait l'ornement des salons; et, tandis que d'une main généreuse il remettait à l'artiste le prix de son talent, il répandait avec discernement des valeurs considérables pour des acquisitions de tableaux de premier ordre que par son courageux enthousiasme il est parvenu à fixer dans la capitale. Heureux de pouvoir les soustraire à la rivalité des cours étrangères.

C'est ainsi que, dans la vente de la célèbre collection de M. Lapeyrière, il obtint le magnifique Rubens qui a fait partie de la galerie impériale de Vienne, et que ce grand peintre exécuta lorsqu'il était dans toute la puissance de son talent. En hasardant ainsi une somme des plus importantes que les annales des ventes puissent produire depuis nombre d'années, et ne s'en tenant pas à cette seule acquisition, l'amateur du xixe siècle qui a concentré dans sa patrie les chefs-d'œuvre des différens maîtres des grandes écoles, peut prendre rang parmi les *Randon de Boisset*, *Prince de Conti*, *Blondel de Gagni*, *G. l'Empereur*, *Lalive de Jully*, *Mariette*, *Choiseuil de Praslin*, *de la Reynière*, *Tolozan* et d'autres encore qui, en illustrant le siècle

dernier, ont voué leurs noms à l'estime publique.

A cette époque heureuse pour les arts, les amateurs passionnés trouvaient encore des ressources dans les cabinets de la Hollande et des Pays-Bas. Mais, depuis que le goût français a été transplanté dans les principales villes du monde, partout les beaux tableaux y ont été disséminés; de là, est survenue leur excessive rareté et la prodigieuse élévation de leur valeur; il ne faudrait pour exemple, à l'appui de cette assertion, que la vente du cabinet de M. Danoot de Bruxelles, où les maîtres considérés comme chefs d'école et qui s'y trouvaient, ont dépassé de plus de vingt fois le chiffre de leur acquisition primitive.

La collection de M. Boursault offre de chaque maître une réunion des plus importantes. La Sainte-Famille, de Rubens, que son mérite éclatant doit placer en première ligne; l'Adoration des Bergers, de Murillo; la Cascade, de Joseph Vernet; la délicieuse tête de Greuze; le Cabaret hollandais, d'Adrien Ostade; le Maréchal ferrant, de Karel du Jardin; la Kermesse, de Téniers; la Scène villageoise, de J. Steen; le Site pittoresque, de Ruisdaël; l'Incendie, de Ph. Wouvermans; la Dune sablonneuse, de Wynants; les Paysages, de Both et Berghem, et toutes les

charmantes compositions de nos peintres français modernes, formant un ensemble que des recherches inouies et de grands sacrifices rendraient peut-être infructueux aujourd'hui pour arriver à un semblable résultat.

Des circonstances tout-à-fait indépendantes d'une infraction à son amour pour les arts, c'est-à-dire, des projets de retraite qu'une vie long-temps active et laborieuse force actuellement M. Boursault d'adopter, lui ont fait prendre la détermination de se séparer de sa galerie de tableaux, une de ses plus douces jouissances; il en réservait le partage aux étrangers qui lui étaient adressés et aux compatriotes curieux qu'il s'empressait d'accueillir lorsqu'ils venaient visiter dans les serres ces fleurs acclimatées par lui, dont il conquit l'éducation sur le sol français par une prévoyance paternelle et qui lui ont encore mérité aux yeux des savans horticoles le titre de père d'une seconde famille.

AVIS.

Dans la désignation des sujets et la description des tableaux compris dans ce Catalogue, nous nous sommes attachés, avec la recommandation expresse du propriétaire, à ne prodiguer aucun éloge sur les ouvrages même les plus importans de cette Collection. Tout en rendant justice à la plume des écrivains érudits qui ont écrit sur les peintres des différentes écoles, il ne partage pas précisément l'opinion que l'usage a établi jusqu'alors qu'il fallait fixer l'attention par des insinuations préalables sur les beautés d'un tableau; il pense qu'elles doivent arriver d'elles-mêmes à l'amateur.

Les chefs-d'œuvre des maîtres qui forment l'ensemble de cette Collection seront appréciés des connaisseurs qui en projeteront l'acquisition; ce serait faire injure à leur discernement que de se croire obligé d'y donner une direction forcée.

LISTE

DES PEINTRES

DONT LES NOMS SONT COMPRIS DANS CE CATALOGUE.

Écoles

HOLLANDAISE, ALLEMANDE ET FLAMANDE.

1. N. BERGHEM.
2. Le même.
3. J. BOTH d'Italie.
4. André BOTH.
5. BRAUWER.
6. BERESTRATEN.
7. BERKHEYDE.
8. L. BAKHUYSEN.
9. Le même.
10. BREKLINKAMP.
11. A. CUYP.
12. Le même.
13. CAPELLE.
14. KAREL DUJARDIN.
15. L. De MONY.
16. M. DEVOS.
17. S. DEVOS.
18. ALBERT DURER.
19. DELELY.
20. ÉVERDINGEN.
21. P. GYSELS.
22. HUGTEMBURG.
23. G. HONTORST.
24. KODEICK.
25. Le même.
26. J. LEDUC.
27. MOMERS.
28. MAES.
29. G. METZU.
30. MOLENAERT.
31. A. OSTADE.
32. Le même.
33. ISAAC OSTADE.
34. Le même.
35. Le même.
36. OCTERVELDT.
37. C. POELENBURG.
38. Le même.
39. ADAM PYNAKER.
40. PETERS NEEFS.

41. PALAMÈDE.
42. RUBENS.
43. Le même.
44. Le même.
45. REMBRANT.
46. RUYSDAEL.
47. RICAERT.
48. École de RUBENS.
49. J. STEEN.
50. Le même.
51. Le même.
52. D. TENIERS Jeune.
53. Le même.
54. Le même.
55. Le même.
56. VANHUYSUM.
57. VANDERVERF.

58. Le même.
59. VICTOORS.
60. Le même.
61. Le même.
62. ÉGLON VENDERNEER.
63. Le même.
64. Paul VERHELST.
65. OTTOVENIUS.
66. VAN EYCK.
67. VAN EECKHOUTE.
68. VERSTEIGH.
69. VANDELEN et PALAMÈDE.
70. J. WINANTS.
71. J. VENINX.
72. E. de WITTE.
73. Ph. WOUVERMANS.
74. ZORG.

Écoles Italienne et Espagnole.

75. ALBANE.
76. A. CARRACHE.
77. Le même.
78. C. CIGNANI.
79. CARLO DOLCI.
80. BARTHOLOMEO.
81. GUERCHIN.
82. GASPRES POUSSIN.

83. MURILLO.
84. Le même.
85. Le même.
86. SASSO FERATO.
87. André DELSARTE.
88. TITIEN.
89. TIEPOLO.

École Française

ANCIENNE ET MODERNE.

90. BRUANDET.
91. M. BÉRÉ.
92. Le même.
93. Le même.
94. Le même.
95. M. DABOS.
96. M. CHAUVIN.
97. JONH CONSTABLE.
98. M. DESTOUCHES.
99. DEMARNE.
100. GREUZE.
101. M. GUDIN.
102. M. LE COMTE.
103. M. LAVAUDAN.
104. OMÉGANG.
105. Le même.
106. Le même.
107. Le même.
108. Le même.
109. OUDRY.
110. M. ROQUEPLAN.
111. M. ROEHN.
112. D'après RUBENS.
113. SCHOTEL.
114. SWEBACK.
115. M. VALIN.
116. M. SERRUR.
117. M. TIERSONNIER.
118. Joseph VERNET.
119. Le même.
120. VALENCIENNES.
121. Le même.
122. VANDAEL.
123. M. YSENDYCK.
124. Le même.
125. Le même.
126. Le même.

Catalogue
DES TABLEAUX
DE LA GALERIE DE M. BOURSAULT.

Écoles Hollandaise et Flamande.

BERGHEM (Nicolas).

1; — *Toile; hauteur, trente-deux pouces; largeur, trente-huit.*

Sur le premier plan d'un paysage, éclairé par le lever du soleil, un muletier frappe sa monture qui répond à ses coups redoublés par des ruades; une jeune villageoise tranquillement assise sur un mulet rit de l'aventure. Cette rencontre amuse un autre paysan qui est à gauche, derrière un groupe d'animaux; par-delà ces figures on aperçoit un édifice en ruine au milieu d'une vaste campagne terminée par des coteaux lointains. A droite, est une masse de rochers d'où jaillit une fontaine à laquelle se désaltère un pâtre conduisant un troupeau de gros bétail.

Ce tableau provient de la collection de M. Lapeyrière.

2. — *Hauteur, vingt-huit pouces; largeur, trente.*

Troupeau de bétail au repos dans un site de paysage animé par le soleil, et jeune femme trayant une vache; tableau exécuté par le peintre, en Italie, dans le style des compositions historiques.

BOTH (Jean, dit Both d'Italie).

3. —*Toile; hauteur, trente-trois pouces six lignes; largeur, quarante-trois.*

Paysage dont les premiers plans offrent un chemin qui sort des montagnes et conduit dans une vallée fort étendue, dont les coteaux opposés se dessinent dans un immense lointain. A gauche, les masses légères de quelques grands arbres répandent une ombre transparente sur le terrain; de l'autre côté, s'élève une colline couverte d'arbres et de buissons; au bas jaillit une source dont les eaux tombent en cascade.

Parmi les figures dont André Both a enrichi ce paysage, on remarque, sur le devant, une femme montée sur un mulet et voyageant de compagnie avec un homme qui chasse un autre mulet. Plus loin, un bouvier laisse aller son troupeau devant lui.

Le moment représenté dans ce tableau, est celui d'une belle soirée d'automne.

BOTH (André).

4. — Bois; hauteur, vingt-un pouces; largeur, dix-sept.

La marchande d'oignons à l'entrée d'un village d'Italie. Une marchande est assise sur les brancards d'une brouette qui lui sert à colporter des ognons dont une paysanne remplit une mesure. A côté de ces deux femmes, quatre villageois se reposent le long des murs d'un édifice en ruines. On remarque plus loin d'autres figures et un charriot attelé de deux chevaux.

BRAUWER.

5. — Bois; hauteur, dix-huit pouces; largeur, vingt-huit.

Intérieur d'estaminet flamand. Deux hommes dont un assis, tenant sa pipe et causant avec un paysan buveur, occupent la partie droite du tableau, tandis qu'un peu plus loin trois autres paysans se prennent à rire en examinant l'intime confidence de deux personnages qui se tiennent à l'écart dans un coin qui termine la partie gauche du tableau.

BERESTRATEN.

6. — Toile; hauteur, trente pouces; largeur, quarante-deux.

Vue de la ville de Harlem, prise de la grande place; les édifices principaux qu'on y remarque sont

la maison de ville et la tour; à des distances assez éloignées on voit différens personnages en groupe et isolés, des équipages et des voitures de transport. Le peintre a cherché dans ce tableau le ton des ouvrages de Vanderheyden.

BERKEYDEN.

7. — *Hauteur, douze pouces; largeur, quatorze.*

Vue perspective d'une place publique de la Hollande avec plusieurs figures et équipages; une partie du terrain est dans une demi-teinte en oposition avec un effet de soleil.

BAKHUYSEN (L.).

8. — *Toile; hauteur, trente-deux pouces; largeur, trente-six.*

Grande étendue de mer portant des navires à voiles et des barques; des pêcheurs à la marée basse sont occupés à ranger leur poisson, et près d'eux un cavalier et une dame, curieux de jouir des restes d'un beau jour, se promènent sur un chemin qui borde le rivage.

9. — *Toile; hauteur, seize pouces; largeur, vingt.*

Promenade sur le lac d'Harlem. Des personnages sur la rive du lac font leurs adieux à des voyageurs montés dans une barque prête à partir, et devant faire place à une autre barque à voile qu'on aperçoit sur le milieu des eaux. Le lointain offre la vue de la ville et des campagnes environnantes.

BREKLINKAMP.

10. — *Bois; hauteur, vingt pouces; largeur, dix-huit.*

Vieille femme accompagnée d'un jeune garçon et faisant la toilette à une petite fille; ces trois figures se détachent sur un fond de mur éclairé par une croisée d'anciens vitraux; quelques accessoires meublent l'intérieur de cette salle familière.

CUYP (Albert).

11. — *Toile; hauteur, quarante pouces; largeur, cinquante-sept pouces.*

Un jeune prince d'Orange, à la chasse sur un cheval brun de petite taille, s'arrête un moment pour reprendre haleine. Deux écuyers l'accompagnent: l'un, jeune encore et montant un moyen cheval noir; l'autre, affourché sur un cheval de haute taille et gris moucheté. Vers le second plan du tableau, on remarque un lièvre fuyant devant six chiens, et, un peu plus loin, un valet courant à pied à côté d'un piqueur. Les fonds offrent un vaste pays baigné par une rivière, parsemé de villages, et borné à droite par un coteau surmonté de fortifications ruinées.

12. — *Bois; hauteur, onze pouces; largeur, treize.*

Dans un intérieur d'écurie où l'on voit une poule et un coq, un jeune garçon tient un cheval par la bride.

CAPELLE.

13. — *Hauteur, cinquante-quatre pouces ; largeur, soixante-cinq.*

Vaste étendue de mer par un calme plat. Un navire marchand signale son arrivée dans le port ; des barques à voile abordent le rivage et un radeau près de la plage remorque une légère embarcation, dont les voiles sont pliées.

KAREL DU JARDIN.

14. — *Toile sur bois ; hauteur, dix-huit pouces ; largeur, vingt.*

Deux mulets chargés de ballots sont arrêtés sur une place, devant la porte d'un maréchal ferrant. Un homme à toque rouge tient, à l'aide d'un garçon, le pied d'un mulet blanc, et lui ajuste un fer ; deux enfans sont sur le bas de la porte.

Le fond sur lequel se détachent ces quatre figures en action, offre une partie d'habitation colorée par la réverbération d'un soleil d'Italie, elle est pratiquée sous une voûte qui laisse entrevoir un ciel chargé de quelques nuages pelotonnés.

DE MONY (Louis).

15. — *Bois ; hauteur, douze pouces ; largeur, dix.*

Dans une embrasure de croisée et sur un mur d'appui, un garçon et une jeune fille s'exercent à un

jeu figuré sur un carton. Un peu plus loin et dans la partie vive de la lumière, une femme les regarde tout en récurant son chaudron.

Cette composition, d'un peintre de la dernière école hollandaise moderne, est dans le ton et le système d'effet de Gérard Douw.

DEVOS (Martin).

16. — *Cuivre ; hauteur, douze pouces ; largeur, six.*

Jésus à table avec ses disciples. Scène représentée à la lueur de lampes. Le tableau est de forme en hauteur et cintré.

DEVOS (Simon).

17. — *Toile ; hauteur, trente-six pouces ; largeur, trente-deux.*

Le portrait de Rubens, sa femme et leur enfant ; ils sont représentés à mi-corps et dans des costumes d'étoffe moirée.

DURER (Albert).

18. — *Bois, hauteur, treize pouces ; largeur, dix.*

Deux portraits d'homme et femmes donataires, pouvant être attribués à ce peintre ou à son école.

DELÉLY (P.)

19. — *Toile ; hauteur vingt pouces ; largeur, seize.*

Tête de jeune femme d'une famille souveraine

d'Angleterre; elle est coiffée de cheveux bouclés et ajustée de perles et pierres précieuses.

EVERDINGEN.

20. — *Hauteur, trente-quatre pouces; largeur, vingt-huit.*

Site pittoresque de la Norwège avec chute d'eau formant cascade; le milieu est surmonté d'une touffe d'arbres, dont deux pins sauvages se détachent sur un ciel légèrement accidenté, et les parties qui entourent cette élévation sont hérissées de chaque côté d'arbustes et de rochers d'une nature toute romantique.

GYSELS (P.).

21. — *Toile; hauteur, dix pouces; largeur, douze.*

Des fruits, des légumes et plusieurs accessoires dans un intérieur de chambre basse et obscure.

HUGTEMBURG.

22. — *Bois; hauteur, vingt-six pouces; largeur, trente-quatre.*

Grand choc de cavalerie entre des Turcs et des Espagnols.

HONTORST (Gérard).

23. — *Toile; hauteur, trente-six pouces; largeur, trente.*

Jeune femme repoussant les agaceries d'un satyre

retenu par l'Amour ; ces trois figures sont presqu'à mi-corps.

KODAICK.

24. — *Bois ; hauteur, vingt-quatre ; largeur, trente.*

Dans un intérieur de salle basse où l'on distingue, en ustensiles de ménage, un van, une tinette à beurre et d'autres pièces de détail, une femme âgée, assise près de son rouet, fait la toilette à une jeune fille.

25. — *Hauteur, douze pouces ; largeur, treize.*

Femme dans un intérieur de chambre rustique et occupée à manger sa soupe.

LEDUC (Jean).

26. — *Bois ; hauteur, dix pouces ; largeur, seize.*

La leçon de musique après le repas.

MOMERS.

27. — *Toile ; hauteur, vingt-quatre pouces ; largeur, trente.*

Sur le devant du tableau, deux jeunes villageoises gardent des chèvres et des brebis. L'une d'elles est assise et tient une bouteille sur ses genoux. Un paysan, conduisant un âne chargé de paniers, s'est approché des deux bergères et fait avec elles la conversation. Dans les lointains, on aperçoit une ville, une rivière et des coteaux chargés de bois. Le ciel est clair et l'horison chargé de nuages.

Le tableau rappelle les compositions de Berghem, et la couleur de K. du Jardin.

MAES.

28. — *Toile ; hauteur, largeur,*

Une femme âgée, en méditation devant un livre et les attributs de la fragilité humaine.

METZU (G.).

29. — *Toile ; hauteur, trente-six pouces ; largeur, trente.*

Dame hollandaise tenant une bible sur ses genoux et le coude appuyé sur une table recouverte d'une draperie rouge.

MOLENAERT.

30. —*Toile ; hauteur, trente pouces ; largeur, trente-six.*

Convives joyeux dans un intérieur de cabaret.

OSTADE (Adrien).

31. — *Bois ; hauteur, vingt-trois pouces neuf lignes ; largeur, vingt-un pouces six lignes.*

Le cabaret. Dans une vaste chaumière qui ne reçoit le jour que par une porte cintrée, sont rassemblés plus de vingt-cinq personnages dans des attitudes et des caractères très-variés. Le jour qui l'éclaire est mystérieux et ménagé comme dans les ouvrages

de Rembrant, et cette scène tumultueuse a donné lieu à beaucoup d'accessoires qui en font un tableau véridique des amusemens d'un assemblée de buveurs.

OSTADE (A.)

32. — *Bois; hauteur, seize pouces; largeur, treize pouces six lignes.*

Assis à table l'un vis-à-vis de l'autre, deux bons villageois consacrent quelques momens au plaisir de vider une bouteille. L'un d'eux, le dos courbé, la main droite sur ses genoux et tenant sa pipe de la gauche, anime particulièrement l'entretien par le récit de quelqu'aventure plaisante. Un enfant, debout à l'extrémité de la table, les regarde et sourit; pendant ce temps, la maîtresse de la maison est occupée près de son feu des soins exigés par le ménage.

OSTADE (Isaac).

33. — *Bois; hauteur, trente-deux pouces; largeur, trente-six.*

Sur un chemin qui borde un village, on voit arrêtés devant une hôtellerie, deux chariots attelés et dont les valets d'écurie se hâtent de soigner les chevaux; des paysans, des enfans occupent à des distances resserrées ce cortége voyageur, et une multitude d'objets aratoires sont les ornemens pittoresques que le peintre a mis dans cette scène villageoise.

On retrouve dans ce tableau ce qui s'explique par les broderies d'Ostade, terme que l'on emploie quand les parties saillantes sont à la fois rehaussées par un concours de touche et de lumière adroitement combinés de manière à former saillie; tous les ouvrages d'Isaac sont plus ou moins brodés dans les détails.

34. — *Bois; hauteur, vingt pouces; largeur, vingt-cinq.*

Rivière débordée par un temps d'hiver et sur laquelle s'exercent des patineurs en grand nombre; plusieurs villageois, sortis d'une hôtellerie ombragée d'un grand arbre, se disposent à conduire leur traîneau; d'autres, parmi lesquels sont des enfans, se hasardent à cet exercice périlleux et tombent. Le ciel légèrement éclairé du soleil, indique un des beaux jours dans la saison rigoureuse.

35. — *Hauteur, dix-huit pouces; largeur, treize pouces six lignes.*

Les voyageurs. Sur le bord d'un chemin, une femme et deux hommes, assis à l'ombre, se reposent des fatigues de la route. Un villageois, le dos chargé d'une hotte sous le poids de laquelle il paraît fléchir, s'est arrêté pour causer avec eux; pendant ce temps son chien boit à même l'eau d'une ornière. Plus loin, cheminent lentement deux autres voyageurs dont l'un est monté sur un cheval blanc.

OCTERVELDT.

36. — *Toile; hauteur, trente pouces; largeur, vingt-deux.*

Intérieur d'un salon hollandais où est représentée la famille d'Elzévir, célèbre imprimeur. L'instant représenté est celui où le chef de cette famille vient d'être décoré par le souverain de l'ordre du pays, comme récompense accordée au citoyen habile dans l'art de la typographie. Le plus jeune de ses enfans s'est emparé du cordon.

MANIÈRE DE CE MAITRE.

36 bis. — *Hauteur, quarante pouces; largeur, vingt-huit.*

Grand et vaste salon éclairé par un effet de soleil qui perce les vitres d'une croisée d'appartement.

POLEMBURG (C.)

37. — *Cuivre; hauteur, quinze pouces; largeur, dix.*

Le ravissement de la Vierge; elle est portée sur des nuages et entourée d'anges et de chérubins.

Une ligne orientale offre une chaîne de montagnes éclairée par un effet de soleil, et sur un plan plus rapproché on aperçoit quelqu'indication de ruine.

POLEMBOURG (C.)

38. — *Bois; hauteur, dix-huit pouces; largeur, treize.*

L'annonciation: La Vierge assise à son prie-dieu,

écoute avec humilité les paroles de l'ange qui se présente à elle environné d'une gloire de chérubins.

PYNACKER (Adam).

39. — *Hauteur, vingt pouces; largeur, dix-huit.*

Site d'Italie, coupé par un chemin où l'on voit un paysan monté sur son âne et causant avec un pâtre qui conduit un troupeau à la rivière. Effet de soleil.

PETERNEEFS.

40. — *Bois; hauteur, seize pouces; largeur, vingt-trois.*

Vue perspective de la cathédrale d'Anvers prise du milieu de la nef, l'effet est celui du milieu du jour.

Beaucoup de figures y sont indiquées dans les chapelles latérales, et sur le devant on remarque une procession de femmes du couvent dit des Béguines. Ces figures sont dues au pinceau de Franck.

PALAMÈDE.

41. — *Bois; hauteur, onze pouces; largeur, treize.*

Intérieur de corps-de-garde.

RUBENS (Pierre Paul).

42. — *Bois; hauteur, cinquante pouces; largeur, trente-sept.*

La sainte famille accompagnée de sainte Élisabeth

et du petit saint Jean, figures de grandeur naturelle.

La Vierge occupe le milieu du tableau, sainte Élisabeth est assise à sa gauche et tient sur ses genoux le petit saint Jean-Baptiste; saint Joseph placé derrière, s'appuie de la main gauche sur le piédestal d'une colonne.

C'est à son retour d'Italie, étant encore tout inspiré des ouvrages du Corrège, que Rubens exécuta cette composition pour *Albert* et *Isabelle*, ses souverains et ses bienfaiteurs.

Ce tableau qui faisait autrefois partie de la galerie impériale de Vienne, fut donné par Joseph II au sieur Burtin, conseiller à Bruxelles, en reconnaissance des services qu'il en avait reçus.

Il attira autant de curieux étrangers à Bruxelles, que le fameux portrait de la femme au chapeau de paille dans la ville d'Anvers. Celui-ci fut vendu publiquement plus de trente-six mille florins, (74,000 fr. argent de France). Les chefs-d'œuvres ne se tarifent pas, l'enthousiasme qu'ils font naître les porte à leur valeur.

43. — *Hauteur, trente-six pouces; largeur, quarante-huit.*

Daniel dans la fosse aux lions.

Ce tableau est le petit du grand qui se voit en Écosse.

44. — *Bois ; hauteur, huit pouces ; largeur, neuf.*

Saint Jean Chrysostôme assis devant un livre de prières dans une grotte souterraine.

REMBRANT.

45. — *Toile ; hauteur, dix-huit pouces ; largeur, vingt-quatre.*

L'adoration des bergers ; composition de plus de douze figures dont tout le foyer de lumières frappe d'une manière magique sur l'enfant nouveau-né.

RUISDAEL (J.)

46. — *Hauteur, trente pouces ; largeur, trente-six.*

Une rivière calme et presque immobile, traverse et partage un site montagneux, planté d'arbres d'une manière pittoresque ; les eaux de cette rivière sont interrompues par des fragmens de rochers qui, gênant leur passage, les forcent à sortir avec fracas et forment un torrent.

Cette partie, la plus intéressante dans les compositions de Ruisdaël, est tout-à-fait en avant du tableau ; de droite et de gauche des masses d'arbres et des terrains sabloneux reçoivent les reflets d'un moment de soleil après un temps d'orage. Le ciel clair dans une partie forme un beau contraste avec des nuages amoncelés sur une haute montagne.

RICCAERT (David).

47. — *Bois ; hauteur, vingt-quatre pouces ; largeur, trente-deux.*

Le ménage du savetier. Assis dans l'intérieur d'une

chambre meublée de différens ustensiles, un savetier laborieux, et dans le costume de son état, rajuste une paire de chaussures.

RUBENS (ÉCOLE DE).

48. — *Toile ; hauteur, trente-quatre pouces ; largeur, vingt-quatre.*

Portrait presqu'à mi-corps d'une des femmes de Rubens, elle est ajustée d'une robe dont les manches sont plissées à l'espagnole, et coiffée d'une toque noire avec plumes blanches. Les deux mains sont en évidence, l'une tient un bouquet de roses et l'autre un mouchoir.

On assure que les deux mains et la tête ont été peintes par Rubens.

STEEN (JEAN).

49. — *Toile ; hauteur, trente-six pouces ; largeur, cinquante-quatre.*

Cette vaste composition comporte trois scènes bien distinctes, celle de plusieurs personnages assis sur un tertre, près d'un tonneau, et occupant le premier plan ; sur la gauche, un vieillard, soutenu par deux femmes, semble porter avec peine ses pas chancelans, et, sur un plan un peu plus éloigné, un ménétrier de village fait danser sous une treille qui ombrage la façade d'un cabaret.

50. — *Toile ; largeur, trente-quatre pouces ; hauteur, trente.*

Dans un estaminet où sont réunis de joyeux com-

vives, une femme est occupée à tirer du vin d'un tonneau que lui soulève un officieux cavalier. Environ dix à douze personnes dispersées dans cette chambres basse forment des groupes variés d'attitudes. Les uns boivent, d'autres fument leur pipe, et partout il y a mouvement et gaîté.

51. — *Toile; hauteur, dix-sept pouces; largeur, treize.*

Tableau connu sous le titre des *OEufs cassés*. Une femme d'auberge tenait des œufs dans son tablier, et les a laissés tomber par suite des agaceries d'un villageois. Elle semble s'excuser devant un habitué de la maison tranquillement assis et occupé à charger sa pipe.

Les compositions de J. Steen sont presque toutes formées de sujets grivois ou malicieux et en grande partie d'une exécution libre; ils n'offrent d'intérêt que lorsqu'ils sont rachetés par ce qu'on appelle la première qualité du peintre.

D. TENIERS (LE JEUNE).

52. — *Bois; largeur, trente pouces; hauteur, vingt-quatre.*

Composition connue sous le titre de *la Grande Kermesse*.

Sur le milieu d'une place publique, un musicien appuyé contre un arbre met en mouvement deux villageois, qui occupent l'attention des assistans. D'autres, moins empressés de ce plaisir, forment différens groupes autour des tables qui

garnissent tout le devant d'une hôtellerie ; ils sont dans des attitudes qui indiquent que ce genre de plaisir en vaut bien un autre, à en juger par les physionomies d'hilarité de la plupart de ces joyeux convives, qui ne se font pas scrupule aussi de quelques gestes excités par la gaîté.

On compte environ quarante figures dans cette amusante composition, et toutes ont un caractère varié, dans la pose, dans les costumes ou dans les expressions.

53. — *Bois ; hauteur, vingt pouces ; largeur, vingt-quatre.*

Les joueurs de cartes, tableau connu et gravé sous le titre du *Chapeau rouge*.

Dans une salle basse, étayée par une solive, plus de douze figures, femmes et enfans, se trouvent réunis. Au premier plan et sur la gauche du spectateur, deux hommes assis devant une table s'amusent à jouer aux cartes : entr'eux deux est un vieux villageois qui paraît conseiller le plus âgé des joueurs ; et deux autres considèrent avec intérêt cette partie. Dans le fond, plusieurs buveurs occupent les alentours d'une cheminée et sont dans des attitudes plus ou moins mobiles. Des planches, un tonneau, des terrines et différens ustensiles, sont les accessoires variés que Téniers ajoutait dans ce qu'on appelle ses tableaux d'intérieurs.

54. — *Toile ; hauteur, dix-sept pouces ; largeur, vingt.*

Berger endormi près d'un troupeau de vaches et

de moutons, dans un paysage dont le ciel indique un temps orageux.

55. — *Toile ; hauteur, dix-huit pouces ; largeur, vingt-deux.*

L'*Homme à la chemise blanche*. Ce tableau est gravé et connu sous cette désignation, parce que la principale figure est celle d'un homme en chemise assis devant un tonneau et allumant sa pipe au brasier d'un poêlon de terre. Divers accessoires et figures dans les fonds sont en assez grand nombre pour occuper l'œil sur tous les points.

VAN-HUYSUM (J.)

56. — *Bois ; hauteur, trente-deux pouces ; largeur, vingt-quatre.*

Roses, tulipes, œillets, jacinthes, anémones, oreilles d'ours et pavots, forment un massif de fleurs qui se mêlent à des pêches et des raisins, le tout posé dans un vase et sur une tablette de marbre.

Ce groupe de fleurs d'une variété infinie se détache sur un fond vigoureux.

VANDERWEF (Adrien).

57. — *Bois ; hauteur, quinze pouces ; largeur, dix.*

La Vierge en prière sur des nuages, au milieu des airs, enveloppée de la tête aux pieds dans un ample manteau. Ses yeux baissés, ses bras croisés sur la poitrine, expriment la profondeur et la sainteté de

son recueillement. Deux chérubins planent au-dessous de Marie et la contemplent avec admiration.

58. — *Bois; hauteur, seize pouces; largeur, douze.*

Vénus donnant une leçon de sagesse à l'Amour; la déesse est nue, assise sur une draperie bleue posée contre un rocher qui se joint à un rideau de montagnes et de bois mystérieux; l'Amour est debout devant sa mère et prêt à s'armer d'une flèche, dont Vénus semble lui prohiber une attaque malicieuse.

J. VICTOOR.

59. — *Toile; hauteur, quarante-deux pouces; largeur, cinquante-six.*

Le fils de Tobie approche des yeux de son père le fiel qui lui avait été indiqué par l'ange, comme devant opérer sa guérison. La mère de Tobie présente à cette scène, fait un geste de crainte; cette composition comporte quatre figures de grandeur naturelle.

60. — *Toile; hauteur, vingt-sept pouces; largeur, trente.*

Sur une place publique et près d'une habitation bourgeoise, un cordonnier établi en plein air reçoit la visite d'une servante qui lui donne un soulier à raccommoder; près d'eux et sur le même plan, jeune garçon suivi de son chien passe contre un tonneau tout-à-fait en saillie.

RUTH et BOOZ.

61. — *Toile; hauteur, quarante-huit pouces; largeur, cinquante-quatre.*

Plus de dix moissonneurs sont assis à une table en plein air, et se disposent à prendre le repas frugal, lorsque Ruth, femme moabite, et Booz se présentent à eux.

ÉGLON VANDERNEER.

62. — *Bois; hauteur, douze pouces; largeur, neuf.*

Dame hollandaise vêtue d'une demi-pelisse bordée de fourrure, elle a la tête ajustée d'une coiffe noire et tient sur ses genoux une pomme dont elle retire la peau. Cette figure se détache sur un fond de boiserie en harmonie avec le ton général.

63. — *Toile; hauteur, dix-neuf pouces; largeur, trente.*

Une vue extérieure de ville de la Hollande, partagée par une rivière sur laquelle on distingue quelques barques de passagers; sur le rivage et du côté des murs de la ville, on aperçoit plusieurs cavaliers et dames. L'effet de lumière indique un déclin de soleil qui se cache dans l'horison.

PAUL VERHELST.

64. — *Bois; hauteur, quinze pouces six lignes; largeur, douze pouces six lignes.*

Un maître d'école entouré de ses élèves est assis

dans un fauteuil devant une table à pupitre; et tient une plume d'une main, tandis que de l'autre il ajuste ses lunettes. Trois espiègles s'amusent derrière son dos; en face de lui, près de la table, deux autres enfans écoutent ses instructions avec docilité. L'un d'eux annonce par sa mise qu'il est d'un rang plus élevé que les autres écoliers. Un de ceux-ci panse une blessure qu'il s'est faite à la jambe; d'autres, plus loin, se livrent à divers exercices.

OTTO VÉNIUS.

65. — *Hauteur, soixante pouces ; largeur, quarante-deux.*

La Vierge est représentée assise contre un buisson d'arbres, elle est enveloppée de draperies à larges plis, et tient sur ses genoux, l'enfant Jésus, auquel saint Joseph présente un bouquet de cerises.

VAN EYCK.

66. — *Bois; hauteur, dix-neuf pouces ; largeur, dix-neuf.*

L'annonciation. La Vierge, occupée à prier, reçoit l'ange qui lui annonce qu'elle concevra un fils.

VAN EECKHOUTE.

67. — *Toile ; hauteur, vingt-deux pouces; largeur, dix-huit.*

Un pontife assis dans l'intérieur d'un temple présente l'enfant Jésus à la vénération des bergers, qui

déposent leurs hommages aux pieds du sauveur du monde.

VERSTEIGH.

68. — *Bois; hauteur, vingt-un pouces; largeur, quinze.*

Dans un intérieur de chambre hollandaise, une dame âgée est occupée à lire, tandis qu'une jeune femme, ayant auprès d'elle son enfant au berceau, s'applique à un ouvrage d'aiguille; cette scène toute familière, se passe à la lueur de deux flambeaux, dont un tenu par une servante qui semble attendre des ordres.

VAN DELEN et PALAMÈDE.

69. — *Bois; hauteur, cinquante; largeur, soixante-deux.*

Personnages de distinction donnant un repas dans un grand intérieur d'appartement.

JEAN WYNANTS.

70. — *Toile; hauteur, vingt-quatre pouces; largeur, vingt-six.*

Ce tableau est connu sous le titre de *la broderie* : il offre une campagne de terrains sablonneux dont un chemin sillonne le milieu ; on y voit deux chasseurs au repos, assis sur un tertre et causant avec un fauconnier accompagné de ses chiens ; vers la partie opposée, s'élève un arbre dépouillé de ses feuilles,

adossé à une haie et contre lequel un tronc d'arbre est brisé en deux; des plantes et des éclats de bois sont amoncelés avec désordre, pour produire un effet piquant.

Les figures sont peintes par J. Lingelback.

J.-B. WENINX.

71. — *Toile; hauteur, trente-six pouces; largeur, trente-deux.*

Poule faisanne blanche et lièvre, avec des ustensiles de chasse; le tout est posé sur une table de marbre, et se détache sur un fond de mur très-ombré.

EMMANUEL DE WITT.

72. — *Bois; hauteur, dix-huit pouces; largeur, quatorze.*

La vue intérieure d'une église de protestans, elle est meublée de quelques figures d'assistans, éparses sur divers plans. Le jour frappe sur des colonnes décorées d'écussons et d'armoiries, qui se prolongent jusqu'aux ogives.

PHILIPPE WOUVERMANS.

73. — *Bois; hauteur, dix-huit pouces; largeur, vingt-quatre.*

L'incendie d'une ville et le pillage ensuite.

Au milieu d'un groupe de femmes éplorées, d'enfans et de vieillards, un chef de cavalerie monté

sur un cheval blanc, reste impassible à la vue des cruautés exercées par les gens de la troupe, et paraît inexorable aux prières des supplians. Sur tous les points où cette scène est représentée, on voit des épisodes énergiquement rendus, et partout du mouvement qui porte de l'intérêt à l'œil du spectateur.

Un ciel ombragé de quelques nuages, auxquels viennent se mêler des nuages de fumée causés par l'incendie, offre un jeu de couleurs, dont Ph. Wouvermans, connaissant tous les effets, semble avoir voulu rendre cette partie haute du tableau aussi brillante que la composition même. On le regardait à Cassel comme un des chefs-d'œuvre du peintre, par les détails multipliés à l'infini, et des beautés de pinceau que la loupe reproduit d'une manière surprenante.

HENRY ZORG.

74. — *Hauteur, vingt-deux pouces ; largeur, trente.*

Intérieur d'une chambre rustique, avec un grand nombre d'accessoires et ustensiles de cuisine ; un homme fumant sa pipe cause avec une vieille femme, et dans le fond près d'une croisée deux personnages isolés sont à table.

Écoles d'Italie et d'Espagne.

ALBANE.

75. — *Cuivre, forme cintrée; hauteur, sept pouces; largeur, six.*

La Vierge assise et vue à mi-corps; elle est ajustée d'une draperie rouge et bleue et tient un livre de la main droite, tandis que l'enfant Jésus posé sur sa mère lui prodigue des caresses.

ANNIBAL CARRACHE.

76. — *Hauteur, douze pouces; largeur, dix.*

La mort de saint François; il est reçu dans les bras de l'ange et tient encore le crucifix, une gloire de chérubins pénètrent dans cette austère retraite, et semblent être les précurseurs de la béatitude.

77. — *Hauteur, six pouces; largeur, cinq.*

Le Christ garotté et livré aux bourreaux.

CARLO CIGNANI.

78. — *Toile; hauteur, dix-huit pouces; largeur, treize.*

Buste de sainte en extase.

CARLO DOLCI.

79. — *Cuivre ; hauteur, dix pouces ; largeur, sept.*

Buste du Christ, les yeux élevés vers le ciel ; cette figure de petite proportion est de forme ovale.

FRA BARTHOLOMÉ.

80. — *Cuivre ; hauteur, trente pouces ; largeur, vingt.*

La circoncision. La Vierge, saint Joseph et sainte Anne, présentent l'enfant Jésus au pontif, assis sous un dais et entouré de prélats revêtus de riches habits.

Quatre évangélistes placés sur des nuages forment une gloire mystérieuse au milieu de laquelle apparaît l'auréole céleste.

GUERCHIN.

81. — *Toile ; hauteur, trente-deux pouces ; largeur, vingt-huit.*

Femme en costume de guerrier, et coupant sa chevelure.

GASPRE POUSSIN.

82. — *Toile ; hauteur, quarante-quatre pouces ; largeur, soixante-un.*

Paysage, dont les devans sont échelonnés de masses de rochers couverts d'arbres et d'arbustes. La vue se prolonge sur une vaste campagne ornée de fabriques. Un ruisseau descendant par cascades le long des rochers, coule sur le premier plan.

Quelques figures de nymphes qui parcourent les campagnes, animent ce paysage d'un site imposant

et sévère, elles sont dues à la main de Pietre de Cortone.

Ce tableau a fait partie de la galerie Falconieri, et provient en dernier lieu, de la collection de M. Lapeyrière.

MURILLO.

83. — *Hauteur, cinquante pouces ; largeur, soixante-cinq.*

L'adoration des bergers. Composition de plus de vingt figures, et des plus capitales. Ce tableau provient de la vente de M. le chevalier Bonnemaison. (Voir l'article du Catalogue de cette vente).

84. — *Hauteur, trente-cinq pouces ; largeur, vingt-huit.*

Deux jeunes garçons d'une classe pauvre : l'un mange du raisin, et l'autre coupe un melon, dont il se dispose à manger la tranche ; ce sujet, plusieurs fois répété, a été regardé comme étant du peintre auquel il est attribué.

85. — *Toile ; hauteur, vingt-deux pouces ; largeur, vingt-quatre.*

L'enfant Jésus endormi, couché et étendu sur un linge.

SASSO FERATO.

86. — *Toile ; hauteur, trente-six pouces ; largeur, vingt-huit.*

La Vierge, l'enfant Jésus, saint Joseph, sainte Anne et le petit saint Jean. Composition dont les figures sont à mi-corps et dans la proportion de nature.

On rencontre de ce peintre de la dernière époque de l'école romaine, beaucoup de bustes de Vierge qui ont une grande similitude les unes avec les autres ; une réunion de plusieurs figures est une rencontre fort rare pour le complément d'une galerie.

ANDRÉA DEL SARTE.

87. — *Hauteur, vingt pouces ; largeur, quinze.*

Tête de femme dont l'attribut du martyre indique sainte Catherine. L'expression en est fortement caractérisée.

Elle est attribuée à ce maître et par d'autres personnes à Perrin del Vaga.

TITIEN.

88. — *Bois ; hauteur, quinze pouces ; largeur, dix-huit.*

Dans un paysage, au pied d'un arbre touffu, la Vierge tient sur ses genoux l'enfant Jésus qu'elle présente à saint Jean-Baptiste, sainte Élisabeth les accompagne. Ce groupe de quatre personnages se détache sur un fond indiquant les hauteurs de la ville de Jérusalem.

C'est d'une célèbre galerie de Venise qu'est sorti ce tableau, d'une proportion de chevalet et peint sur panneau très-épais.

TIEPOLO.

89. — *Hauteur, vingt-deux pouces ; largeur, dix-huit.*

Mariage de Marie de Médicis. Cette cérémonie

célébrée par un archevêque, entouré de tout son clergé, se passe dans un intérieur d'église de riche architecture.

École Moderne.

BRUANDET.

90.—*Toile; hauteur, trente pouces; largeur, trente-six.*

Paysage, dont le site indique une entrée de forêt par un chemin qui sépare deux monticules sablonneuses couvertes d'arbustes et de mousse; Demarne a placé deux figures de villageois et quelques animaux, qui sont en parfaite harmonie avec le ton du paysage.

M. BERÉ.

91.—*Bois; hauteur, seize pouces; largeur, vingt.*

Intérieur d'étable, une jeune paysanne y trait une vache. On aperçoit par une porte ouverte, un jeune garçon d'écurie, chargeant des bottes de foin sur une brouette.

92.—*Hauteur, dix-huit pouces; largeur, vingt-quatre.*

Jeune garçon appuyé contre un saule affaissé par le temps, et bordant une rivière où trois vaches viennent s'abreuver.

93.—*Bois; hauteur, dix-huit pouces; largeur, vingt.*

Le pendant au tableau précédent, offre la vue

d'une prairie, où des bestiaux sont au repos et confiés à la garde d'une jeune fille près d'un pont. Le ciel indique un beau milieu du jour.

94. — *Toile; hauteur, douze pouces; largeur, treize.*

Chariot de bois traîné par deux bœufs, et conduit par un jeune garçon suivi de son chien.

M. DABOS.

95. — *Toile; hauteur, trente pouces; largeur, vingt-deux.*

La marchande de poisson. Le bras droit appuyé sur un tonneau, elle présente au spectateur une carpe sortie de son baquet. D'autres poissons de toute espèce sont auprès d'elle; des accessoires de cuisine complètent l'ameublement de cette fraîche et jolie marchande.

M. CHAUVIN.

96. — *Toile; hauteur, vingt-quatre pouces; largeur, trente.*

Rivière sillonnant une plaine et traversée par un pont de pierre aboutissant à des fabriques. On aperçoit dans le lointain, de hautes montagnes et des collines auxquelles viennent se joindre des maisons de plaisance; des peupliers qui ombragent de jeunes paysannes, sur le devant du tableau, forment avec des saules et quelques autres arbustes, un massif qui occupe le premier plan.

M. JOHN CONSTABLE, artiste anglais.

97. — *Toile; largeur, soixante pouces; hauteur, quarante-huit.*

Tout contre une métairie ombragée de gros arbres, passe une rivière que deux hommes traversent à gué avec leur chariot; ils semblent s'acheminer vers une prairie bordée par des rangées d'arbres et d'une grande étendue. Ce paysage est exécuté dans le système romantique.

M. DESTOUCHES.

98. — *Toile; hauteur, trente-six pouces; largeur, quarante.*

Le retour au village. Une jeune fille vouée au repentir rentre dans sa famille et remet les vêtemens qu'elle n'aurait jamais dû quitter. Le père, dans un juste courroux, jette au feu les objets de parure qui l'avait rendue indigne de ses regards.

Ce tableau a été exposé au salon de 1827.

DEMARNE.

99. — *Hauteur, vingt-quatre pouces; largeur, trente-six.*

La foire de Guibray. Composition de plus de deux cents figures, réparties sur toute l'étendue du terrein consacré à cette fête. Différens groupes sont formés par des gens à table, d'autres assis par terre et prenant un repas frugal; des marchands ambu-

lans, des tentes abritans des convives, d'autres sous lesquelles une jeunesse réunie forme des danses au son d'un ménétrier assis sur un tonneau, partout du mouvement et de la gaîté. Tant de brillans détails dans cette ingénieuse composition, feront retrouver tout ce que Demarne peut avoir introduit dans ses innombrables ouvrages.

GREUZE (Jean-Baptiste).

100. — *Hauteur, seize pouces ; largeur, quatorze.*

L'expression donnée à cette figure est celle de la douleur ; Psyché est représentée presqu'à mi-corps. Le sein découvert et son vêtement tombant en désordre, les cheveux épars et la tête penchée, attestent que la protégée de Vénus est abandonnée par l'Amour.

On raconte, au sujet de ce tableau, que ce fut celui qui fit intercéder Vien en faveur de Greuze son ami et son contemporain, vis-à-vis de Messieurs de l'académie ; il prit de son chevalet cette tête achevée par ce peintre, et la présenta au corps réuni des académiciens, qui tous furent d'un commun accord sur le charme puissant de cette œuvre délicieuse : « Eh bien, messieurs, refuserez-vous encore « le fauteuil à celui que vous comblez d'éloges et « dont vous admirez les ouvrages ? » Un morne silence fut la seule réponse de ceux même qui lui reconnaissaient des titres à siéger avec eux.

M. GUDIN.

101. — *Toile ; hauteur, trente pouces ; largeur, quarante.*

Grande étendue de mer éclairée par un effet de soleil. Des pêcheurs ont amené leur barque près du rivage et en sortent les filets. Deux autres, dont une femme qui indique l'arrivée d'un navire, accompagnent aussi les pêcheurs, et sur la gauche dans la direction du chemin de mer, on découvre quelques habitations adossées à un rocher surmonté d'arbustes.

M. LECOMTE.

102. — *Toile ; hauteur, vingt-quatre pouces ; largeur, dix-huit.*

La laitière. De jeunes voisines en négligé du matin, viennent selon leur habitude, chercher leur lait, et pour achever de les éveiller, un petit Savoyard, au son du tambourin, fait faire l'exercice à son chien.

Ce petit tableau n'est qu'une scène d'observation dont le détails sont vrais.

M. LAVAUDEN.

103. — *Toile ; hauteur, trente-deux pouces ; largeur, trente-six.*

L'arrivée de la diligence. Les voyageurs sont descendus dans la cuisine et se disposent à passer dans

la salle du repas, mais avant, chacun a son occupation; et tandis qu'un compagnon de voyage agace un petit chien en lui montrant une dragée, un jeune hussard courtise une petite cuisinière, malgré les remontrances d'une paysanne intéressée à le moraliser. Plus de vingt personnes sont en scène dans cette salle commune, qui offre encore une multitude de détails et d'accessoires qui n'ont point échappé à l'œil observateur du peintre.

OMÉGANG d'Anvers.

104.—*Bois; hauteur, trente pouces; largeur, trente six.*

Le matin. Dans un paysage masqué vers la droite par une haute montagne, une jeune villageoise portant un fagot sur sa tête précède un troupeau de moutons et de chèvres qui traverse un ruisseau; à gauche et dans la vapeur brumeuse, une paysanne montée sur son âne accompagne un pâtre conduisant aussi son troupeau.

105. — *Bois; hauteur, vingt-huit pouces; largeur, trente.*

Le milieu du jour. Il est indiqué par le repos des vaches, des moutons et des chevreaux, que garde un berger assis sous un arbre pour y trouver à son tour un abri contre les ardeurs du soleil; une femme des environs, portant deux seaux, se dirige vers un ruisseau qui baigne le pied d'une montagne. Toute la partie supérieure est ombragée de branches, qui,

s'enlaçant les unes aux autres, forment un berceau au travers duquel percent quelques rayons de soleil.

106. — *Bois ; hauteur, trente-deux pouces ; largeur, trente-six.*

Le retour des champs. Sur le déclin d'un beau jour d'été, un pâtre conduisant ses moutons excite son chien à ramener une partie du troupeau trop éloignée de lui. Il se dirige sur un chemin sablonneux qui borde une rivière entourée de nouvelles plantations, et opposée à une montagne surmontée d'une vieille fabrique.

107. — *Bois ; hauteur, dix-sept pouces ; largeur, vingt.*

Jeune garçon étendu contre un arbre, et endormi ; son troupeau cherche sous l'ombre de quelques branches, à s'abriter des rayons ardens du soleil.

108. — *Bois ; hauteur, quinze pouces ; largeur, seize.*

A la naissance d'une fraîche matinée, une jeune fille assise sur un ravin, est occupée à filer, tout en ayant l'œil sur son troupeau composé d'une vache noire, deux chèvres, un monton et sa brebis.

OUDRY.

109. — *Toile, hauteur, dix pouces ; largeur, douze.*

Tête de chien, étude d'après nature.

M. CAMILLE ROQUEPLAN.

110. — *Toile; hauteur, trente pouces; largeur, trente-six.*

Vue d'une plage des environs de la Normandie, et représentée par un effet de soleil brumeux; deux chariots attelés et formant caravane regagnent à gué un grand chemin sablonneux, et sur un côté opposé, on découvre une jetée dont les derrières servent de retraite à des bateaux de pêcheurs et des barques à voile.

M. ROEHN.

111. —*Hauteur, cinquante-quatre pouces; largeur, quarante.*

La distribution par les sœurs de l'hospice.

Au nombre de quatre, les sœurs de la Charité, sur le perron de leur parloir, apportent aux pauvres des pains, des soupes et des légumes. La distribution s'en fait avec tout l'ordre qui doit répondre à cet acte de bienfaisance et au dévouement de celles qui l'exercent. Des femmes, des enfans et des vieillards arrivent à leur tour pour recevoir ce qui leur est offert selon le besoin de chacun. Partout, des épisodes ingénieusement placés : c'est la joie d'une mère qui reçoit pour ses enfans, la déférence de la jeunesse pour un vieillard, et le pauvre aveugle qui partage son repas avec le compagnon de sa misère, son fidèle barbet.

Si nous ne nous fussions pas interdit tout éloge dans le cours de nos descriptions, il eût été difficile

de ne pas payer ici le tribut que mérite l'auteur ; mais la vue d'un pareil sujet doit trouver ses approbateurs dans l'émotion qu'il pourra produire sur les cœurs généreux et compatissans.

PAR UN PEINTRE MODERNE, d'après Rubens.

112. — *Hauteur, vingt-quatre pouces; largeur, dix-huit.*

Portrait de la femme au chapeau de paille, peint par Rubens, et resté dans la famille à Anvers, plus d'un siècle et demi, sans qu'aucun offre ait jamais pu tenter les possesseurs. Des formalités de succession en obligèrent la vente publique, et il fut acquis par des négocians et porté au prix de 74,000 fr. argent de France.

M. SCHOTEL.

113. — *Bois; hauteur, vingt-quatre pouces; largeur, trente.*

Au confin des dunes de Schevening, des pêcheurs y déposent leurs poissons, et attendent l'arrivée d'une barque à la voile, qui vient à eux portée par les flots agités d'une marée basse. On aperçoit en pleine mer d'autres barques de pêcheurs dont les mâtures se dessinent sur un ciel gris et nuageux.

SWEBAC.

114. — *Toile; hauteur, trente pouces; largeur, trente-quatre.*

Défilé d'un convoi militaire. Dans un site entouré

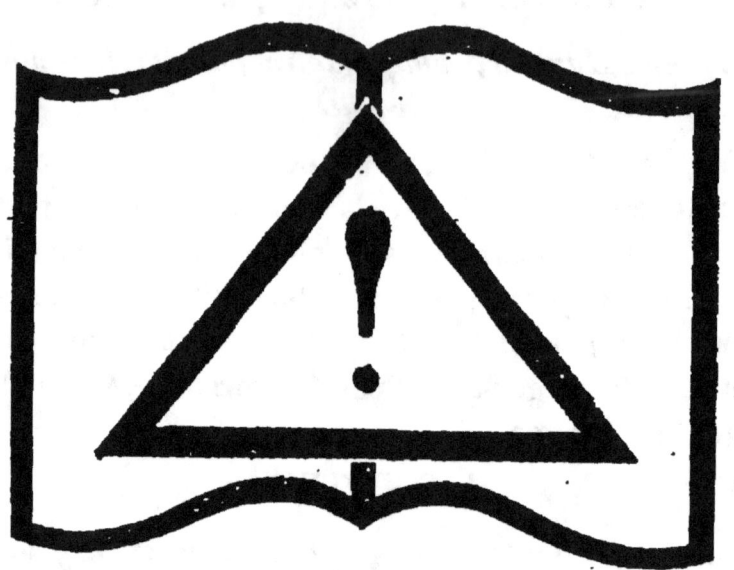

PAGINATION DECALEE

de montagnes ; des cavaliers l'escortent en avant, et d'autres le suivent accompagnés d'une vivandière.

M. VALIN.

115.—*Toile ; hauteur, vingt-quatre pouces ; largeur, trente.*

Vénus assise sur une conque entourée de jeunes nymphes, et conduite par des naïades. Dans les régions aériennes, Apollon monté sur le char de la déesse, le conduit au séjour céleste.

M. SERRUR.

116 — *Toile ; hauteur, vingt pouces ; largeur, quinze.*

Le départ et le retour du petit Savoyard ; deux compositions faisant pendans.

M. TIERSONNIER.

117. — *Toile ; hauteur, trente-six pouces ; largeur, vingt-quatre.*

La fille d'un brigand des environs de Rome, assise à l'entrée d'une caverne et la tête appuyée sur son bras droit ; un poignard et un christ sont auprès d'elle.

JOSEPH VERNET.

118. — *Toile ; hauteur, quarante-quatre pouces ; largeur, soixante-deux.*

Vue des cascatelles de Tivoli.

Des torrens tombent avec fracas du sommet de plusieurs montagnes, et réunissent leurs eaux dans un bassin, d'où elles s'échappent par une issue embarrassée de rochers. Un pont et quelques fabriques couronnent la cime d'une des montagnes; plus bas, s'avance une roche où des curieux s'amusent à contempler les jeux variés des torrens, et tout ce que ce lieu offre de grand et de pittoresque.

Joseph Vernet semble avoir voulu se rapprocher du Gaspre dans ce tableau, qui offre une heureuse analogie de site et de dimension, avec celui décrit sous le numéro 82.

119. — *Toile; hauteur, quarante-deux pouces; largeur, trente-quatre.*

Scène désastreuse par un temps d'orage. C'est sur les bords de la Sicile, que le peintre a représenté l'agitation et le courroux de la mer, dont les flots ont repoussé sur le rivage des naufragés qui cherchent à se porter secours. Assez loin de cette catastrophe orageuse, on aperçoit un navire brûlé par le feu du ciel.

P. VALENCIENNES.

120. — *Toile; hauteur, trente-six pouces; largeur, quarante-quatre.*

Paysage de site historique entrecoupé de montagnes et rivière, fabriques et monumens antiques; on voit sur un pont, près d'une colonne miliaire, un chariot traîné par deux bœufs prêts à s'emporter.

121. — *Toile ; hauteur, quarante pouces; largeur, quarante-huit.*

Paysage pris aux bords du lac de Némi, dont les eaux sont entourées d'arbres et de monticules ; sur le premier plan, des jeunes filles viennent laver à une fontaine pratiquée contre un rocher ; l'une d'elles charge du linge sur un cheval, et se dispose à quitter ses compagnes.

M. VANDAEL.

122. — *Toile ; hauteur, vingt pouces; largeur, seize.*

Des fleurs dans un vase d'albâtre. Elles sont groupées ensemble et disposées avec assez d'art pour ne rien laisser perdre de la richesse de leurs couleurs ; deux roses, dont le poids et la charge des feuilles fait fléchir la tige, reposent leur tête abattue sur une tablette de marbre.

M. YSENDYCK.

123. — *Toile; hauteur, quinze pouces; largeur, dix-huit.*

La vue perspective d'un cellier, voûté en ogive et recevant le jour par une croisée grillée donnant sur un jardin ; d'un côté, sont des futailles rangées les unes sur les autres, et du côté opposé, un tonnellier met une pièce en bouteille.

124. — *Toile ; hauteur, vingt pouces ; largeur, quinze.*

Voyageur descendant le mont Saint-Bernard.

125. — *Toile ; hauteur, vingt-quatre pouces ; largeur, trente.*

La famille indigente. Une mère, ayant sur ses genoux un jeune garçon blessé au pied, est accompagnée de sa fille et d'un autre enfant qui paraît se cacher derrière elle, à l'approche d'un pâtre qui tient un chevreau sous son bras ; toutes ces figures, dont le costume est exact, se détachent sur un fond de rocher et une partie de ciel très-clair.

126. — *Toile ; hauteur, vingt-quatre pouces ; largeur, trente.*

Le marchand de chapelets ; il est debout sur une place publique, et porte devant lui un éventaire qui renferme des chapelets, des cantiques imprimés et de petits reliquaires ; une dame l'accoste et paraît lui demander le prix d'un chapelet que touche un jeune garçon, tandis qu'un abbé, magistralement placé près de la dame, prétexte la lecture d'un livre pour observer les chalandes, jeunes et fraîches, qui entourent le marchand ambulant. Cette scène, faite d'après nature sur les lieux mêmes, donne une idée de celles qui se passent journellement sur les places publiques, et qu'il serait presqu'inévitable au peintre dereprésenter sans un abbé.

M. COUDER.

127.—*Toile; hauteur, vingt-quatre pouces; largeur, trente.*

César allant au Capitole le jour des ides de mars ; l'instant représenté est celui où Calpurnie se jette aux pieds de l'empereur romain.

BUSTES, BAS-RELIEFS ET PIÉDESTAUX,

BRONZES ET PORCELAINES.

Une Notice, qui fera suite au Catalogue, donnera le détail des articles intéressans de ce genre, et comportera les statues du jardin en marbre et en bronze, tels que l'Apollon du belvédère, le Gladiateur, la Vénus Callipidge, la Minerve, la Cléopâtre, le beau Vase Médicis, le magnifique Bas-Relief antique représentant un sacrifice ; le Prométhée de Germain Pilon, la Diane de Houdon, et le Laocoon, ces trois dernières pièces en bronze ; des Vases et des Colonnes en granit rose oriental et une Garniture de trois vases en porcelaine de Chine richement montés.

www.ingramcontent.com/pod-product-compliance
Lightning Source LLC
Chambersburg PA
CBHW071434220526
45469CB00004B/1535